主 编　刘铮

中国当代摄影图录：周裕隆

© 蝴蝶效应 2017

项目策划：蝴蝶效应摄影艺术机构
学术顾问：栗宪庭、田霏宇、李振华、董冰峰、于 渺、阮义忠
　　　　　殷德俭、毛卫东、杨小彦、段煜婷、顾 铮、那日松
　　　　　李 媚、鲍利辉、晋永权、李 楠、朱 炯
项目统筹：张蔓蔓
设　　计：刘 宝

中国当代摄影图录

主编 / 刘铮

# ZHOU YULONG 周裕隆

浙江摄影出版社

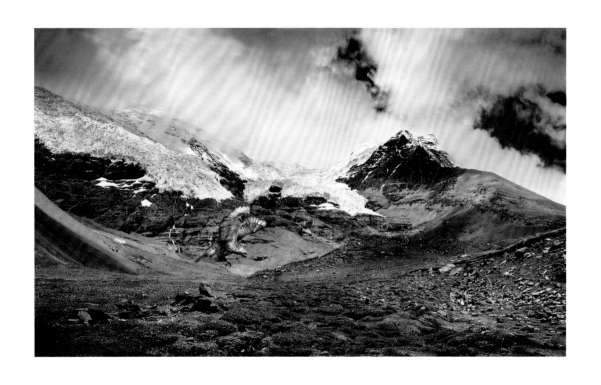

《山海经》系列——橐蜚

# 目　录

# 周裕隆的影像"考古"

文 / 周一渤

在所有的人类遗产里,历史与文化是最有价值的一部分。无论是过去还是现在,我们的文学和艺术都将从历史与文化中吸取营养,打开门户,获取新生。摄影更不例外,尤其是观念摄影。犹如深不可测的瀚海一样的历史,将永远为摄影提供鲜活、饱满的主题,是取之不竭的灵感源泉。

然而,中国的观念摄影从 20 世纪八九十年代的发轫到本世纪初的发展,在中国的现实土壤里的生长并不顺畅。除了刘铮的《国人》《三界》、王庆松的《我要上学》《历史丰碑》、区志航的《俯卧撑》、戴翔的《新清明上河图》等几个耀眼的经典作品外,观念摄影的重要作品和人物在中国摄影界多少显得寂寥。更别说大部分带有观念表达倾向的摄影师,尽管也在历史长河里打捞与现实对应的东西,但最终还是有点不伦不类,纪实不是纪实,观念不是观念,用北京话来说,那就是"二椅子"。自己还分不清自己的路数,哪里有什么扎实可靠的观念传达给观众。而更多的摄影师打着观念摄影的旗号,玩的是投机的"小技巧"、浅显的"小想法",实际上离真正的观念摄影尚有好几座山的距离。

如果从现实出发寻找观念生发的意义,摄影具有对过往关注和提炼的性质,昨天即是今日的历史,犹如摄影,按下快门,影像即成历史中的一瞬。这或许就是我们这个社会生生不息的最本质的因缘。在此应该委婉地表达观念摄影的创作维度与机制,并且与摄影师的思维相对应,从而产生"理念+艺术表达"为基本模式的观念摄影样态。从这个角度看,周裕隆的摄影实践因袭了观念摄影的创作途径,进而随性而为,独具一格,并具有自我探索意义。

如果不是从事了摄影工作,周裕隆最大的愿望是当个考古学家。其实,正是这颗种子引发了他对于将摄影靠近历史与过往进行影像考古的艺术实践。今年不到 40 岁的商业摄影师周裕隆,在他完成生存保障的商业摄影工作之外,相继完成了《1912》《山海经》《上苍保佑超级明星》《广陵散》《无限的卡农》《三月里的风》《五枪》《在流放地》《宛平》等观念摄影作品。

从这些作品的完成度以及主旨的表达上看,不仅语言沉稳、纯粹、富有感染力,而且手法丰富多样,很好地完成了主观表达与个人感受。周裕隆始终忠于自己的内心,将对现实和未来的思考与联系,放置到他精心选择的历史大环境中,重新构建了属于自己的精神世界。在这个世界里,有他在当下情境中的伤感、恐惧、无奈、追寻、期盼,以及方向性和确定性的缺失,这些缺失其实是不安全感。这些情感一旦形成了潜在的意识,创作理念应运而生。于是,这些便成为他创作生涯中十分重要的一部分作品,也自然而然地成为他从历史中寻求答案的必然行为。周裕隆的作品充满着贯穿一致的气质,具有极强的当代性,他的作品既凸显了实践性又可以顺利地完成文本化的转换。我从周裕隆的作品中看到当下观念摄影的新鲜轨迹,以及追求个人意味与感受为主体的表达,为观念摄影的呈现与表达空间提供了多种可能性。

《1912》《山海经》《在流放地》等在周裕隆的观念摄影作品中属代表作品,可圈可点,也

是最能体现他的创作特点和表达方式的。《1912》以 20 世纪初叱咤中国的各界风云人物为指涉对象，进行逼真的肖像还原，画面背景简洁，像是要被创作者从历史烟云中把他们一一拉出来一样，鲜活如昨。周裕隆在拍摄手记里这样写道："我使用大画幅数字摄影设备，依据既有的文献搜罗和前人样貌相似的人，经过化妆与后期，让这些肖像贴近史料所载。在此过程中，我仿佛和前人活在了同一个时代，分不清是他们来了，还是我去了。它将虚拟的文献资料紧密地联结到我的现实里。"

《1912》这个年份只是那个时代的指称，泛指那个拥有人文自由和太多吸引人的魅力的时期。很显然，周裕隆是要把这些承载着历史时空中各种故事和信息的人物符号化，进而对那个时代进行显影般的呈现，来联结自己心中的现实与未来，并在一一"对话"中实现"考古式"的勘探，在历史与现实中来往穿梭与体味，不放过任何一个细节。值得一提的是，在 2015 年创作的作品，同样是将历史人物作为指涉物的《上苍保佑超级明星》中，周裕隆却是在"影像随着烟雾升起来，没焦点，也不用对焦"的状态下完成的，刻意追求一种虚无感与恍惚的意识。前者是如此的求真，而后者又是如此的避实就虚，两组作品形成了鲜明而有趣的对比。也正是在这种反差中，我们看到了周裕隆观念的表达，从而能够感受到他的真诚与豁达。至于形式上的写实和写意，都是不重要的。重要的是，他通过完成作品的过程，重新审视我们的历史，或者说重新定义我们和历史的关系。从他作品的角度上讲，我们所看到的历史，乃至当下都可以是写意的，充满疑问的。

周裕隆在古文化的探究上是个明白人，有着自己的用意，那就是与现实有关，与未来有关。《山海经》是周裕隆 2008 年到 2012 年间拍摄的作品，按照周裕隆的说法，这组照片的拍摄满足了他对生命起源与消逝的好奇心。在拍摄这组照片的时候他着重思考的是《山海经》中"地质学、动物学和植物学"的内容。他不仅试图重现这些动物，还试图重现这些动物的生存环境。

《山海经》是中国先秦时期的一本古籍，除了记载有《精卫填海》《夸父逐日》《羿射九日》等神话传说外，还记载很多地理信息，其中就涉及一些对洪灾后鸟兽消失现象的描述。为了更确切地对应书中记载的地理信息，周裕隆做了许多实地考察工作，比如三青鸟与西王母的关系。根据记载，三青鸟所生长的环境和西北的地质地貌以及太阳的位置变化等相关。所以，周裕隆选择了祁连山作为它的背景。他利用当代数码后期技术，将灭绝的古代动物在他的现实世界里还原，既表达了他对眼前和未来环境的忧思、焦虑，更可以看出他对于历史文化地理环境的向往与寄托。但是，如果我们跳过周裕隆所展现的新奇作品，从整体上看，《山海经》在视觉阐释上似乎还有一定的提升空间，他可以让作品得到更加精致的呈现，并且在古老动物与环境关系的研究上还可以更加深入。

创作和表达的意图远远大于作品最终的意义，这是周裕隆所追求的。他认为："最终的意义其实是观者所赋予的。我自己的体会就是，自己爽。我认为一个作品完成了，就结束了，它是通过我的认知做出来的，这就够了。"这个行为以及过程对于他来说是最有意义的。一个"爽"字，淋漓尽致地道出了周裕隆的创作"心机"。我称其为"自我意淫"，简称"自淫"。这是我与周裕隆的交谈中想到的一个概念，意思是说创作者在创作作品的过程中，撇开创作意图与结果，注重艺术行为中的微妙感受以及情感的流动，创作者自身完全沉浸在最初的灵

感所引起的艺术实践、思考与体验中。"自淫",我认为其实是观念摄影艺术家的一种终极追求,也是一种把握和控制作品完成度和成熟度的能力与智慧。对于一个观念摄影师来讲,这种把创作中的感受过程看得比最后的照片还重要,才是观念摄影的魅力所在。观念一旦文本化,那些充盈着摄影师情感与感受、激情与探究的过程,不正是体现作者质疑、考察与认知的结晶嘛!

从意识以及方向上讲,在谈到历史的时候,最终都会上升到哲学和形而上的思考高度。我们每一天都在以不同的方式"考古",只要人类有回忆,只要我们在回忆中抱有对真相的渴求,我们就少不了这种考古。对于艺术创作者来说,历史是一座富矿,而观念摄影师就少不了这一种与考古学家殊途同归的职能和任务。

观念摄影不仅需要完美呈现,更需要进入"阐释"之境,方为上乘之作。所谓利用影像表达观念,忌表象,莫虚浮,以及"如何观念",是所有观念摄影艺术家的功夫所在、力道所在。作为正处于成长期的艺术家周裕隆,视野开阔,思维敏捷,手法多样,创作欲旺盛,但是在通往更加成功和成熟的道路上,还有一段路要走。总之,坚持与探索之后的大器成型,是我们对周裕隆的真切期待。

2016 年 6 月 26 日于驻马店

《山海经》系列

2008—2012

帝江

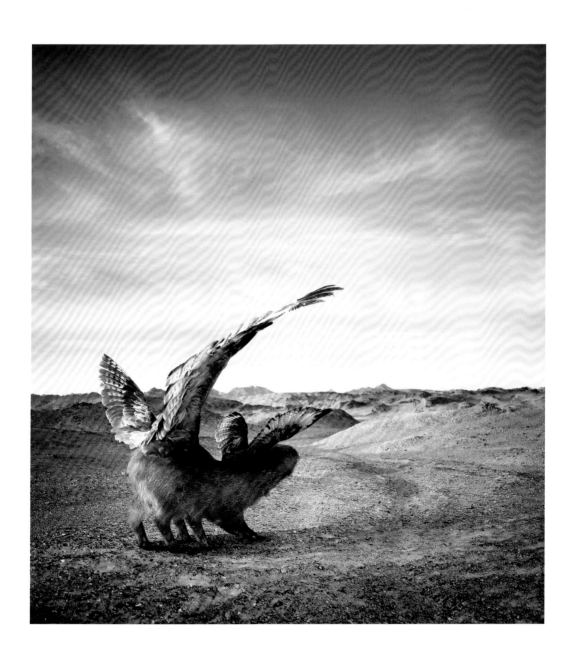

九尾狐

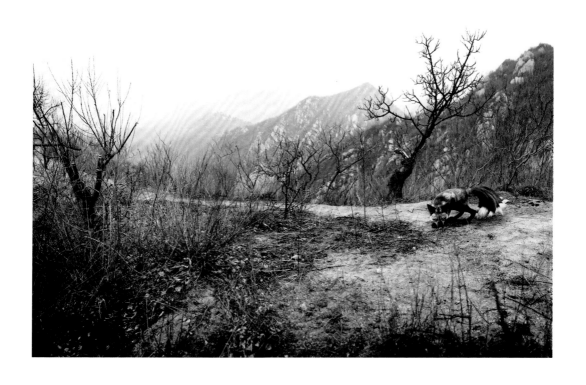

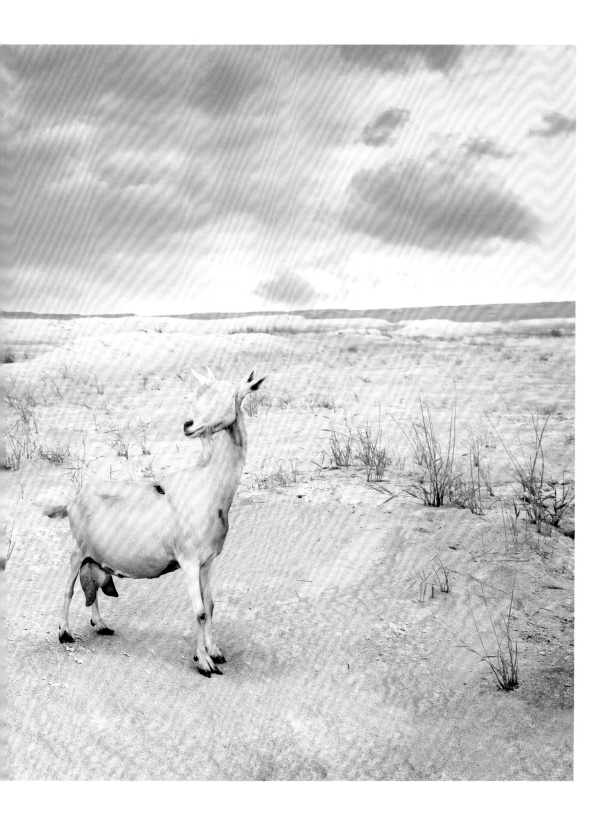

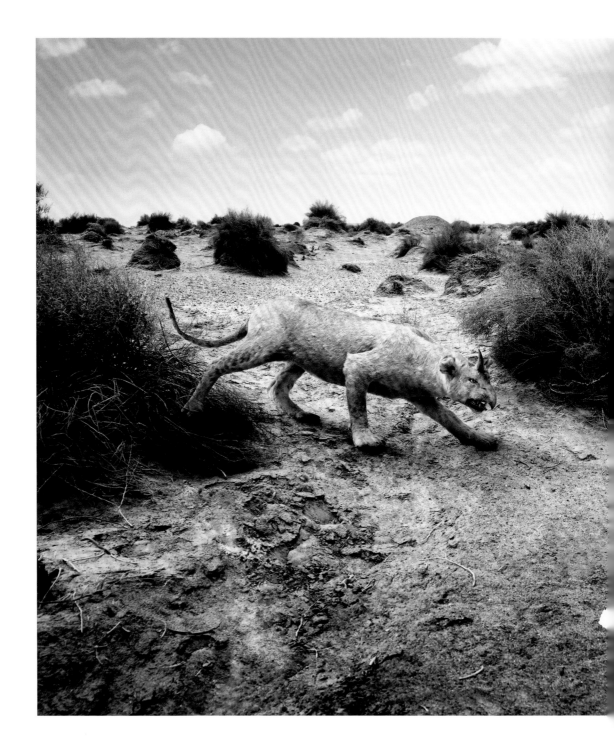

蛊雕

精卫

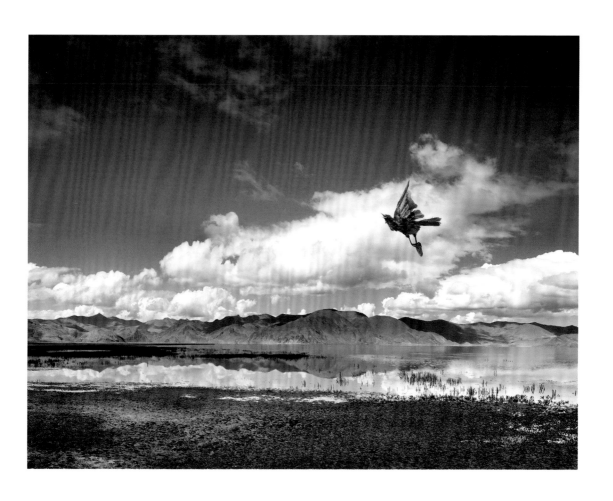

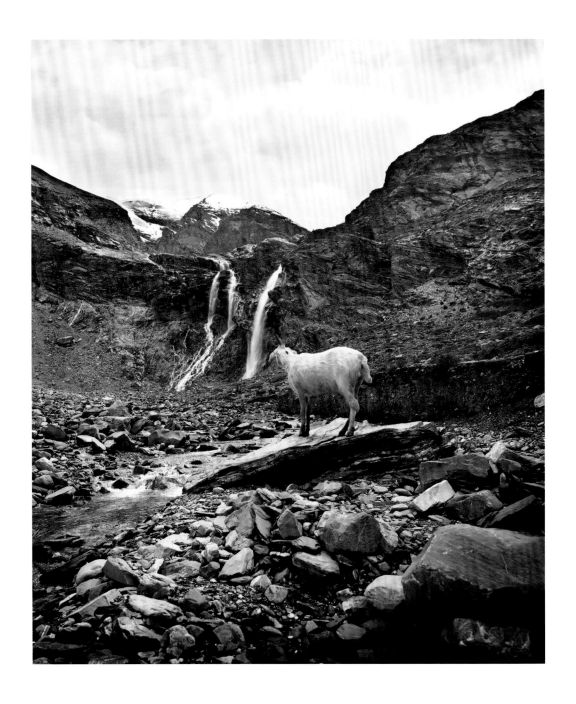

辣辣

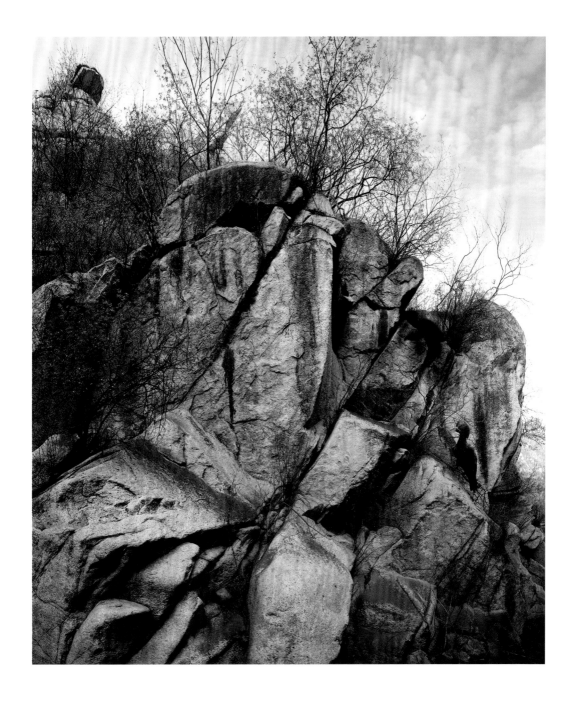

鴛鴦

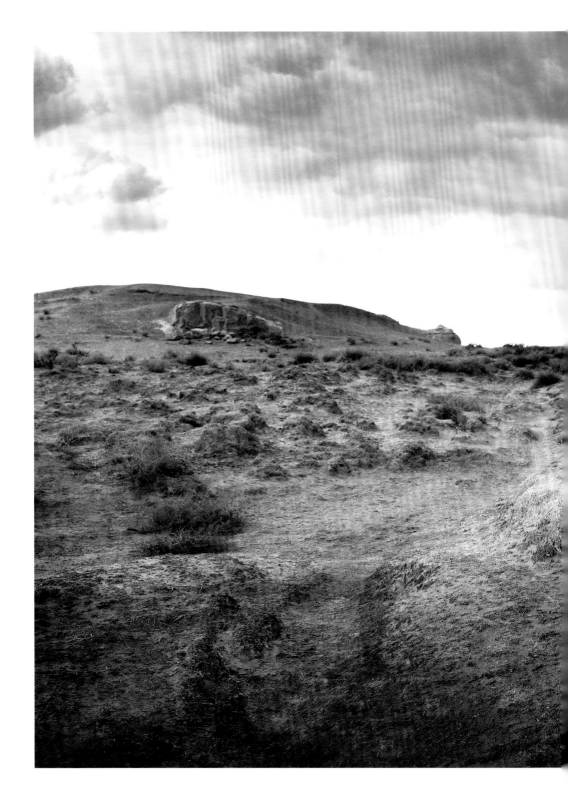

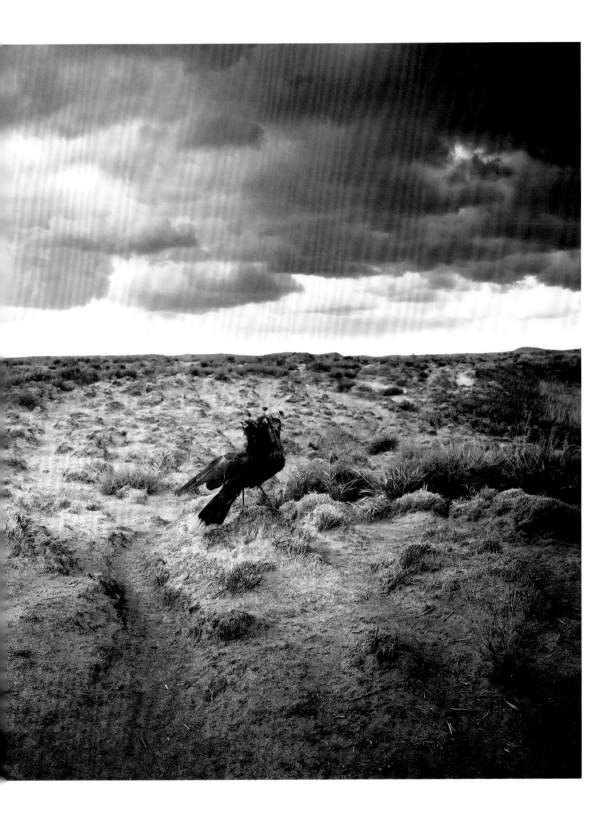

毕方

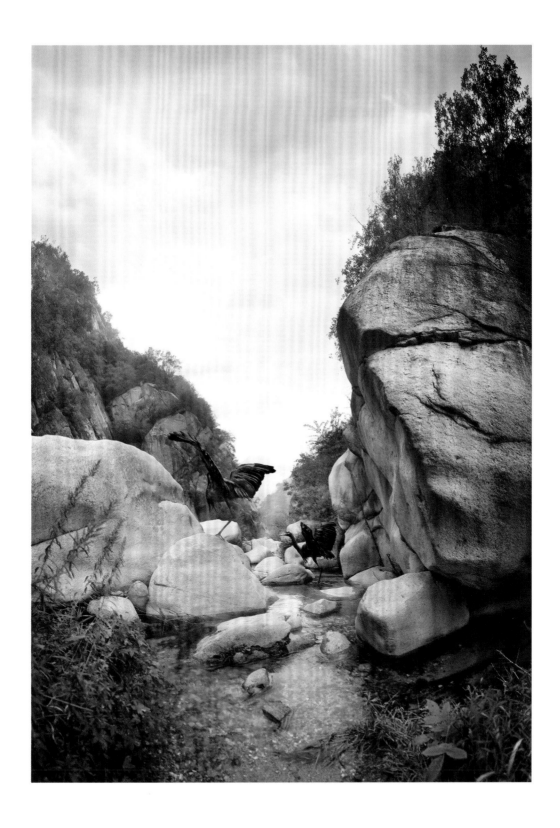

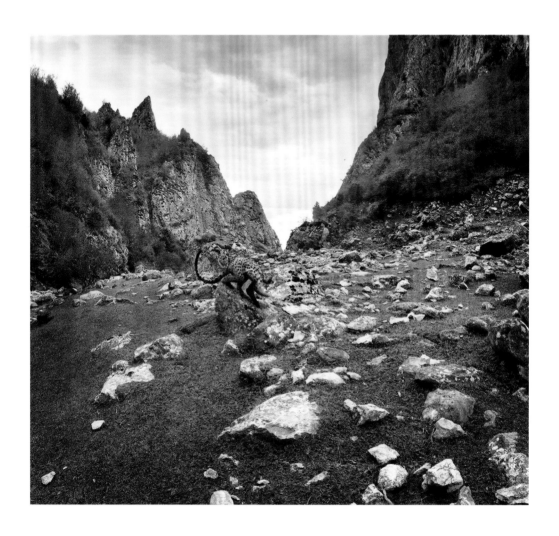

鼠

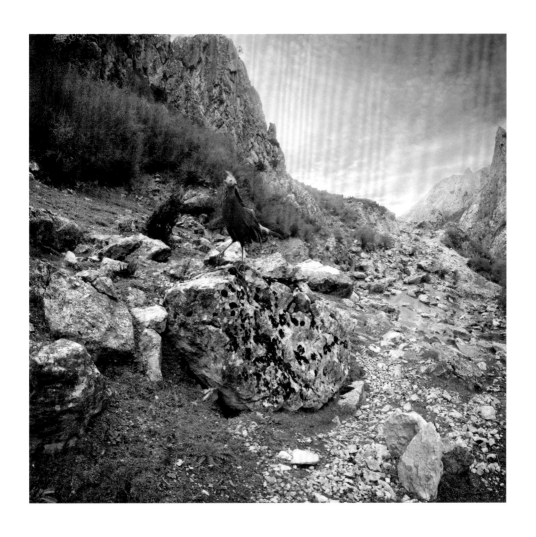

五色鸟

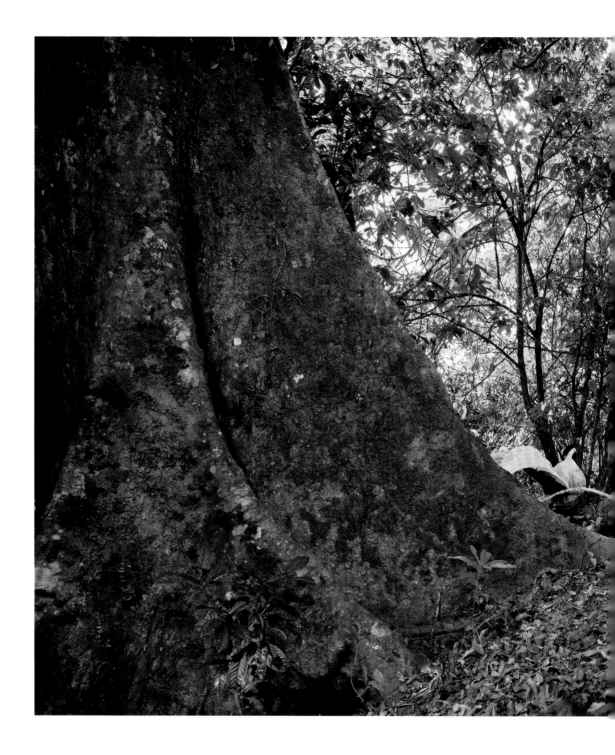

白翰

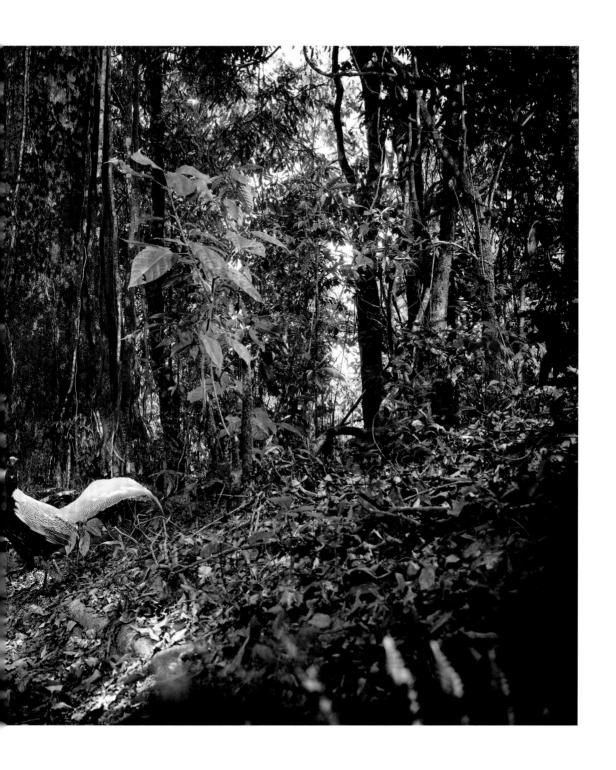

凤凰

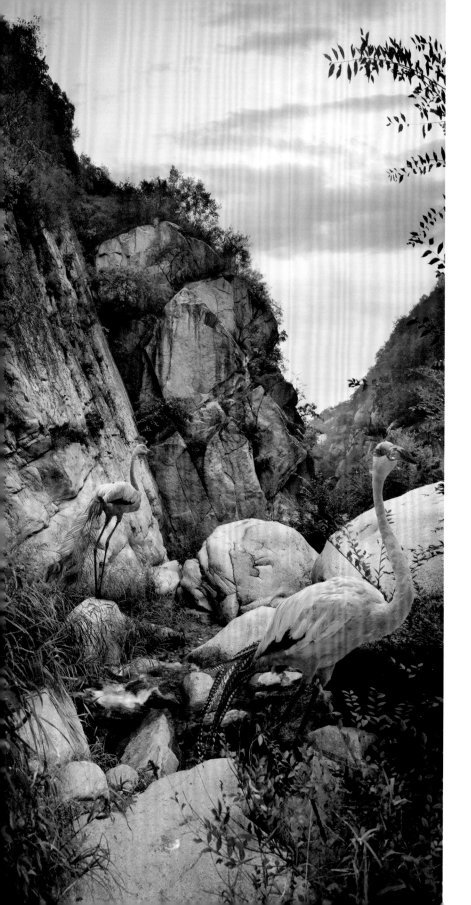

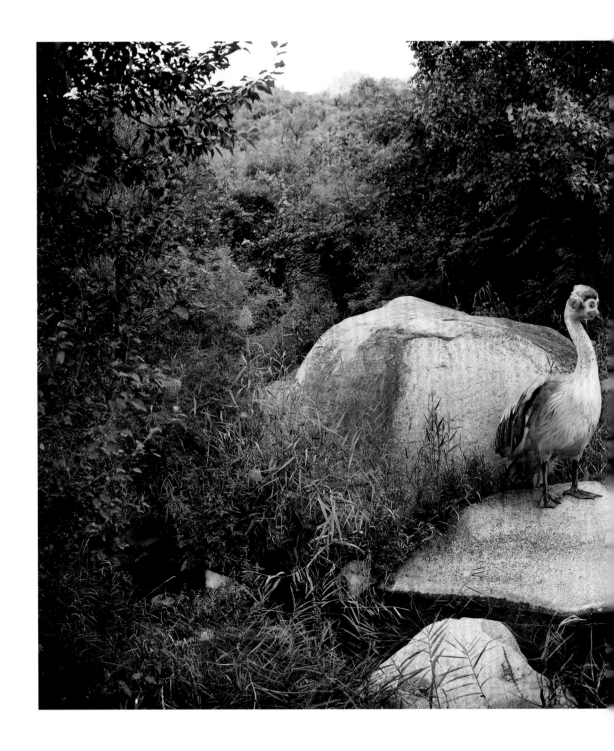

凫鹥

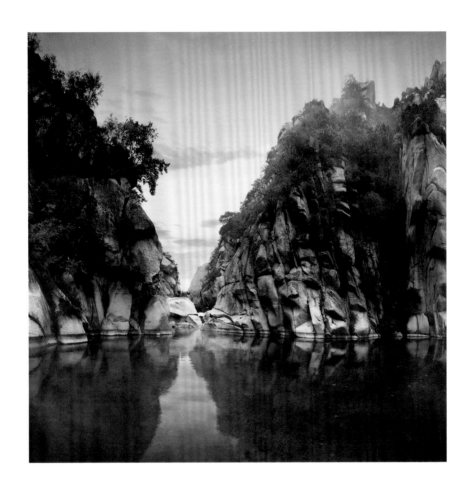

雉

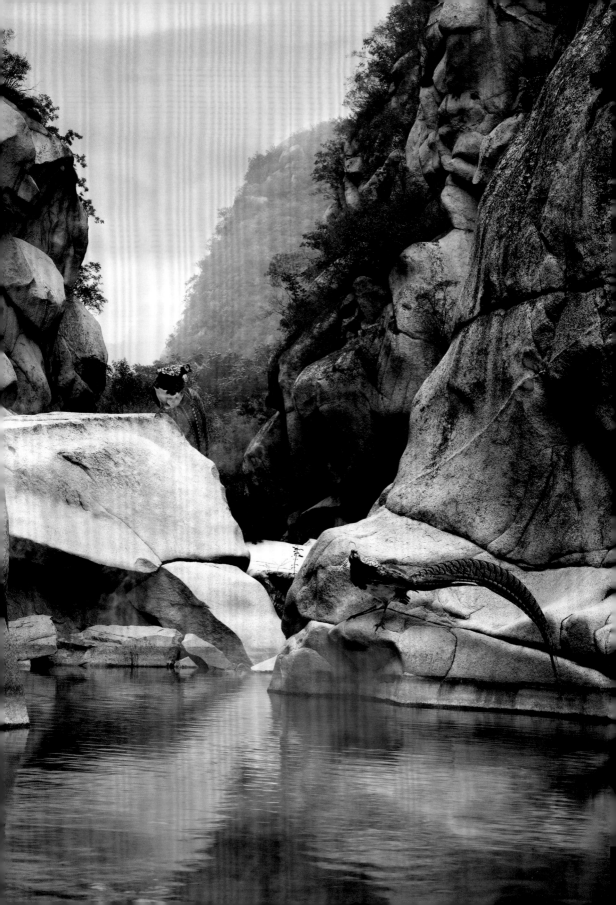

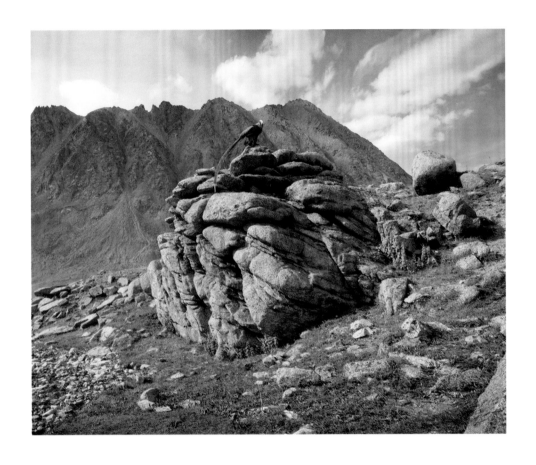

赪雀

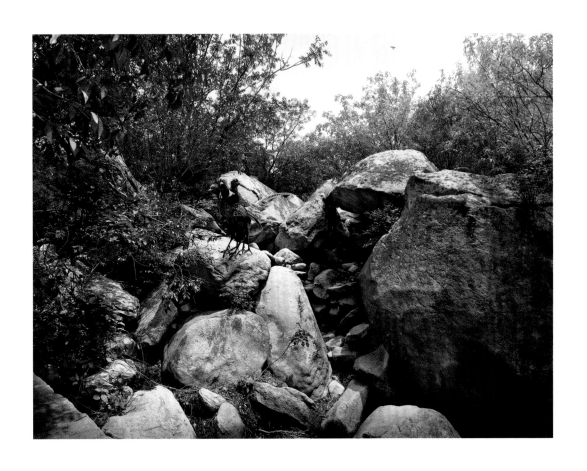

鹠鸺

默鸟

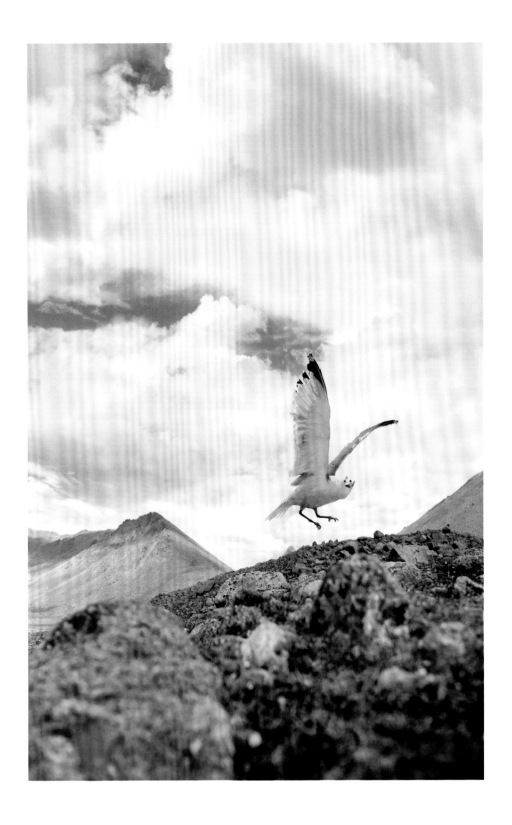

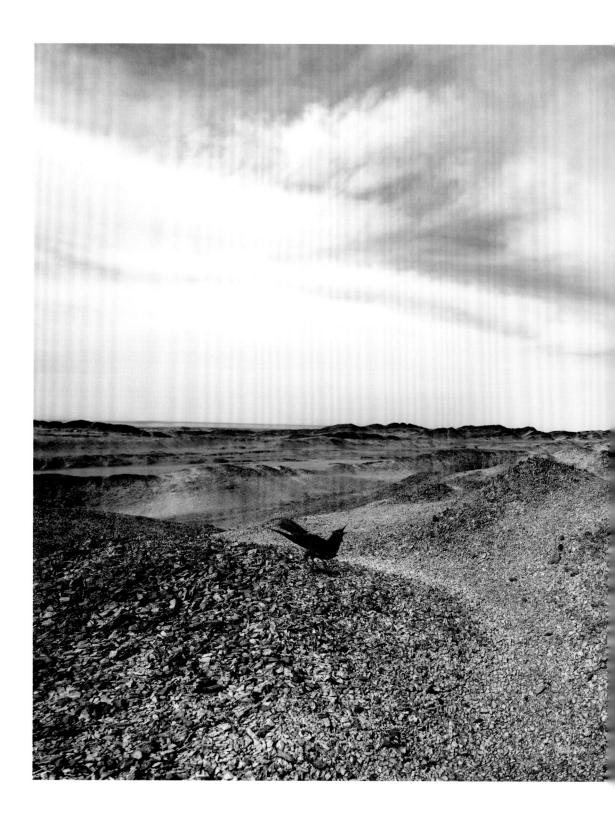

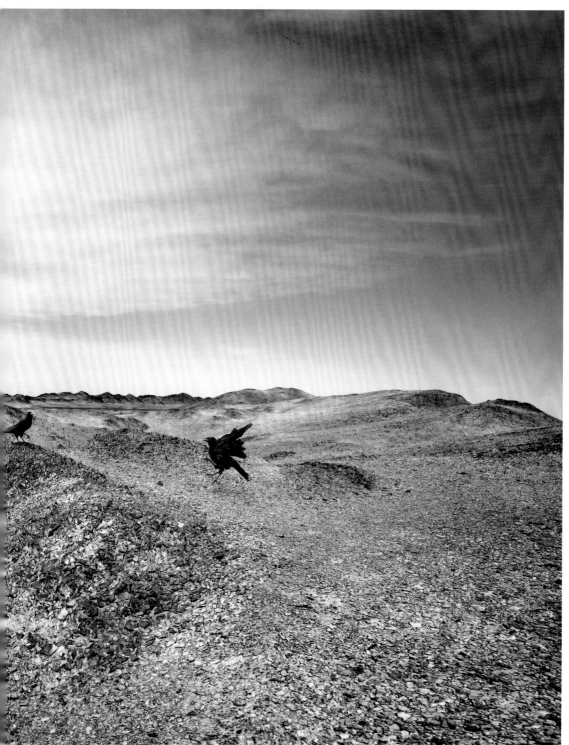

獚狙

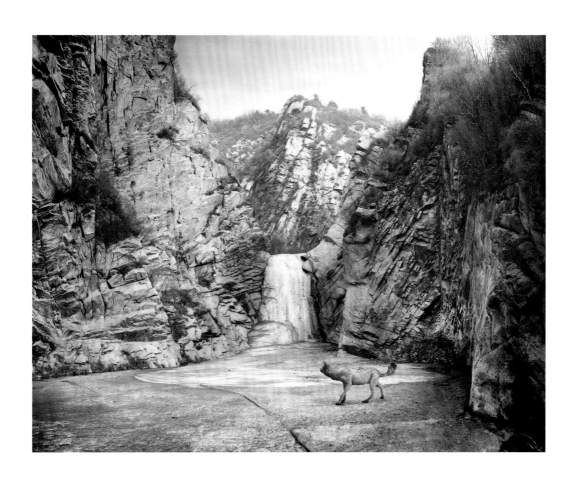

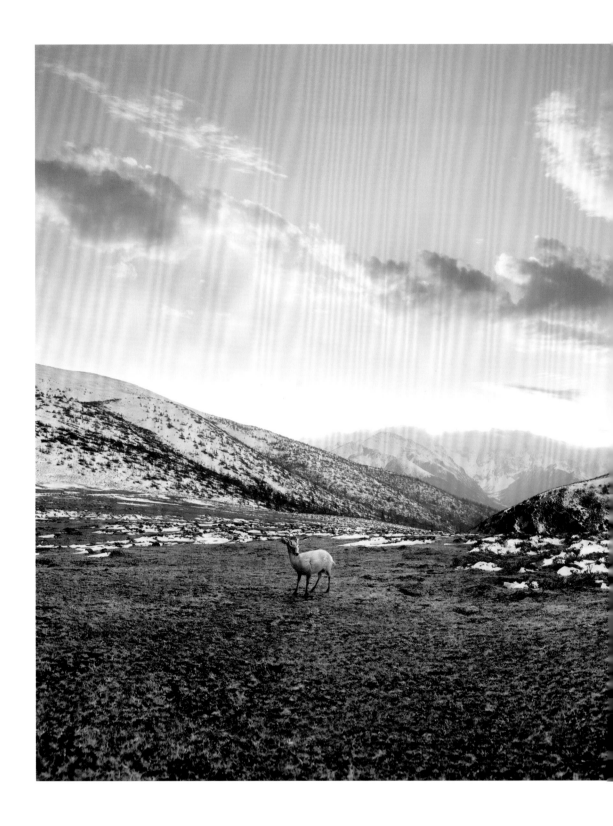

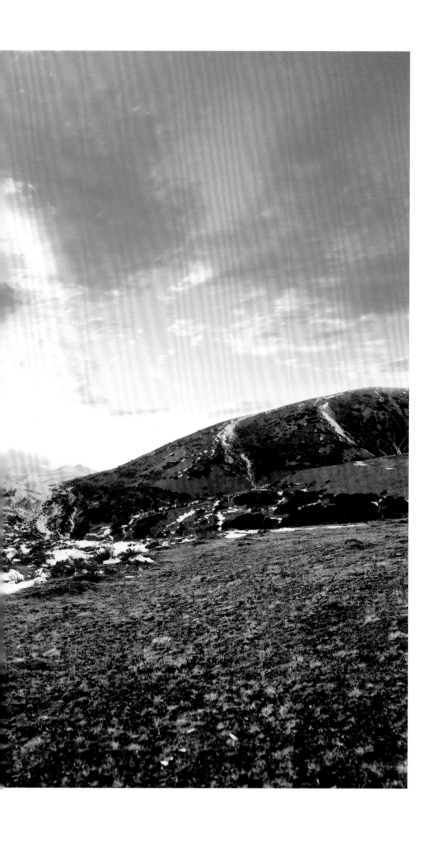

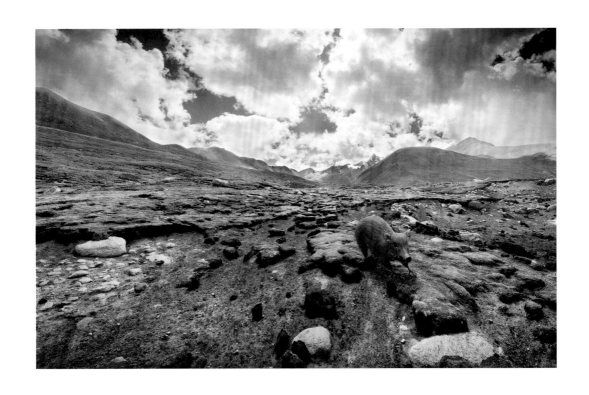

狸力

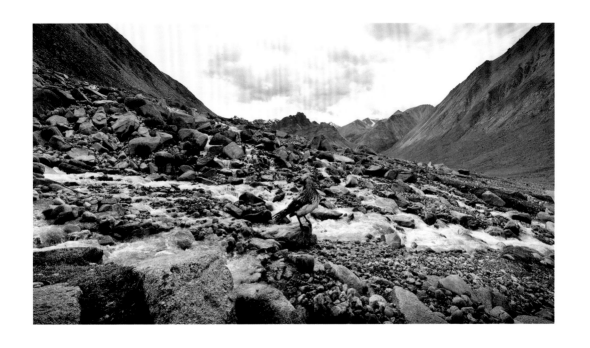

鹙鹕

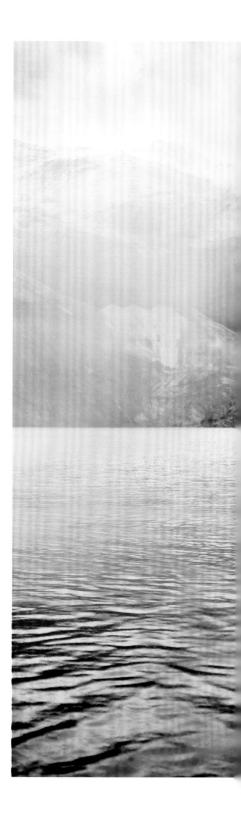

朱孺

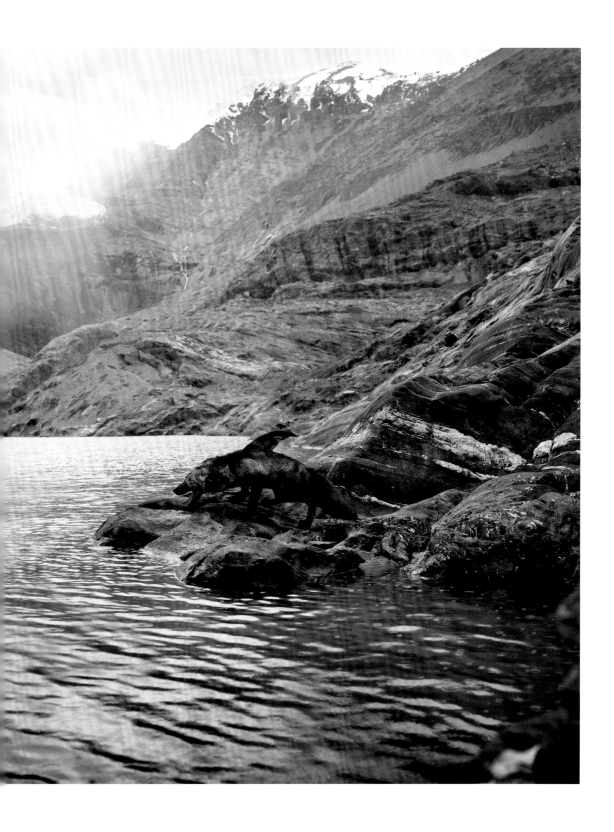

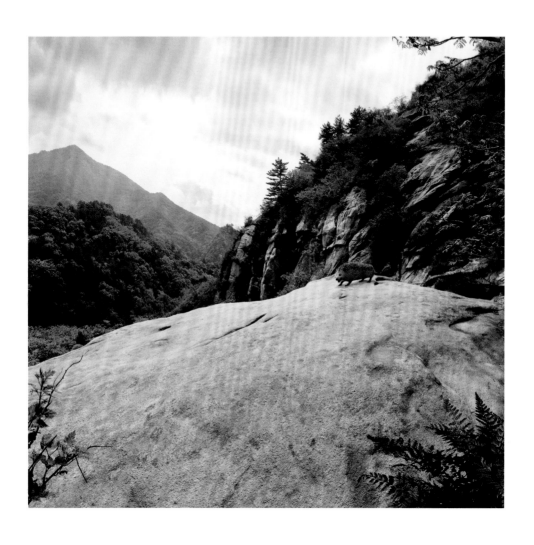

居暨

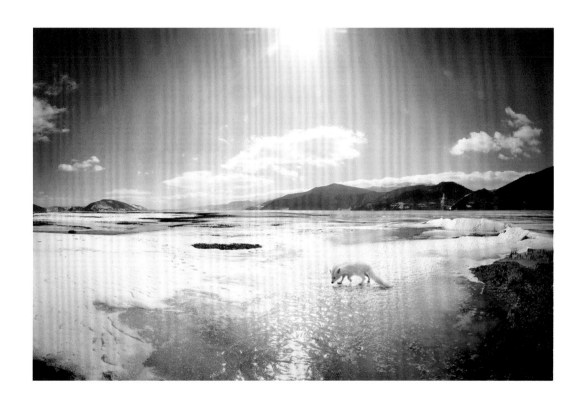

胐胐

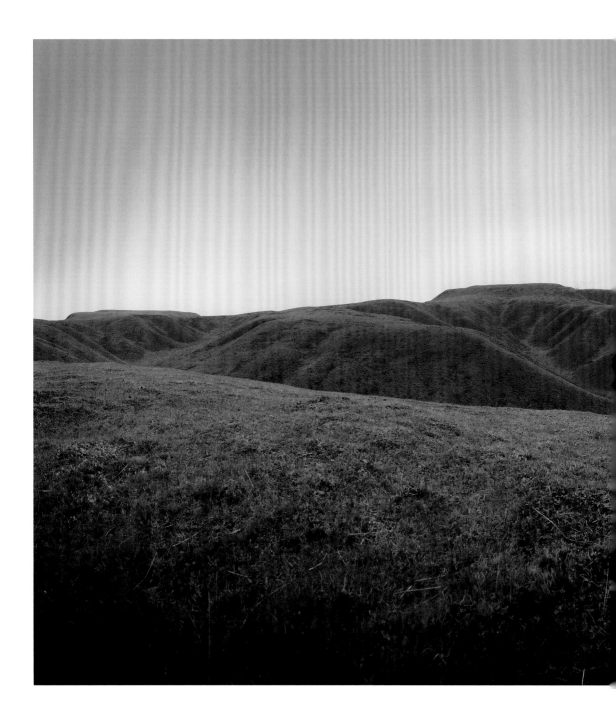

驿

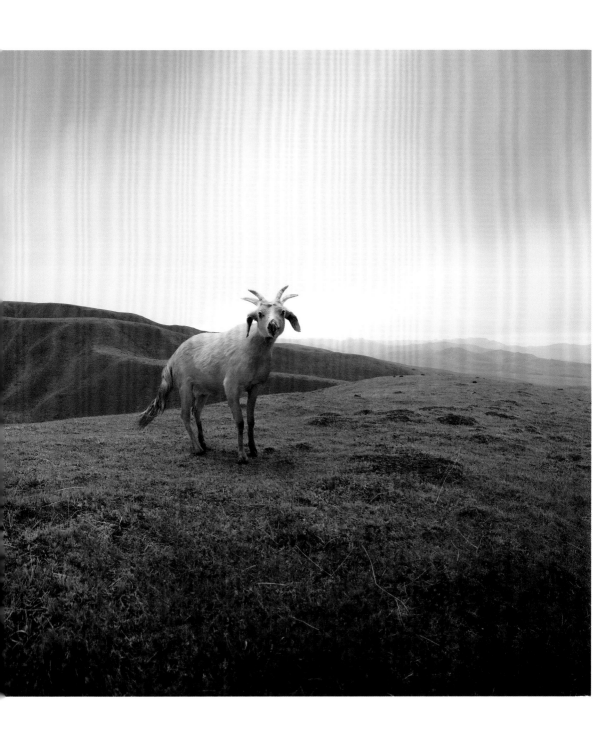

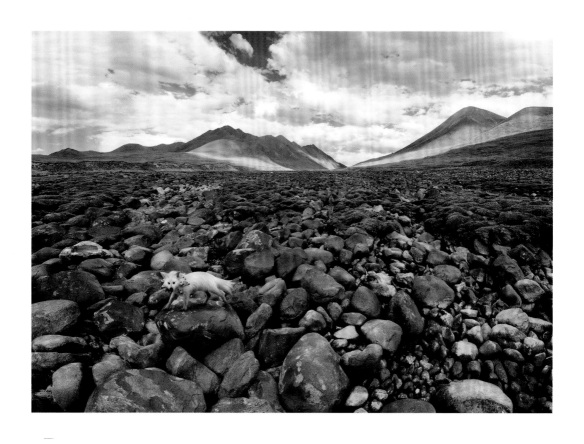

蠆蛭

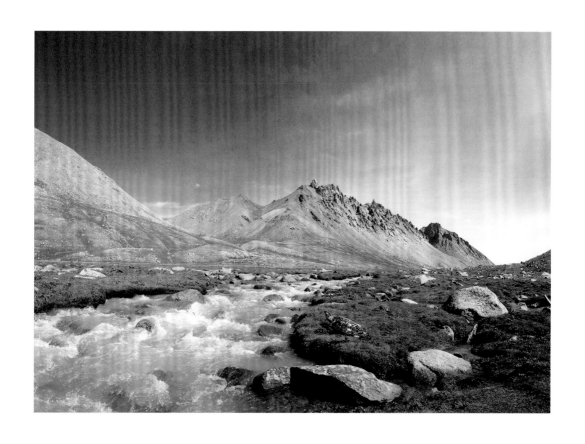

蜡龟

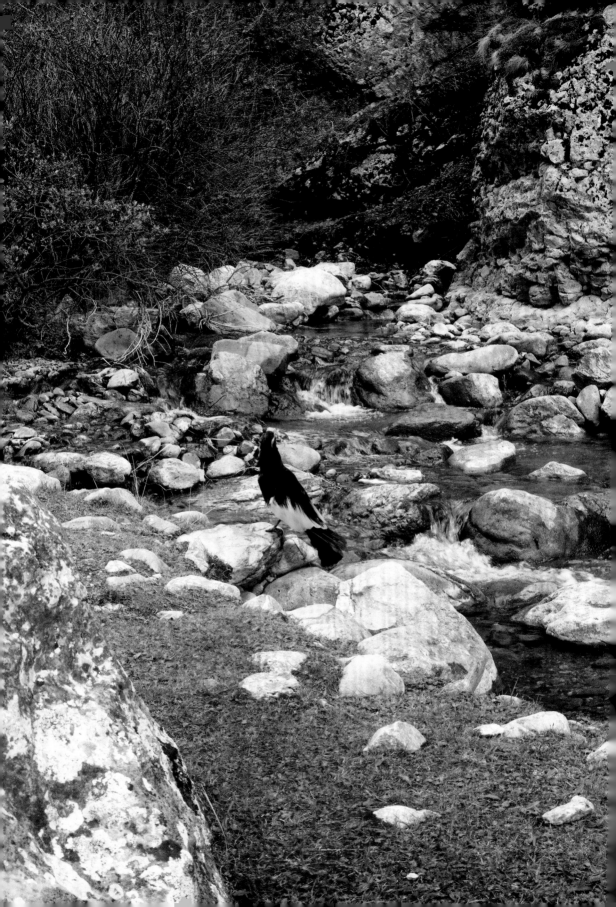

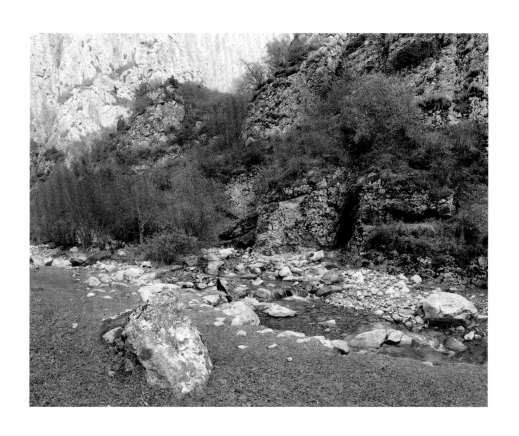

鸜鹆

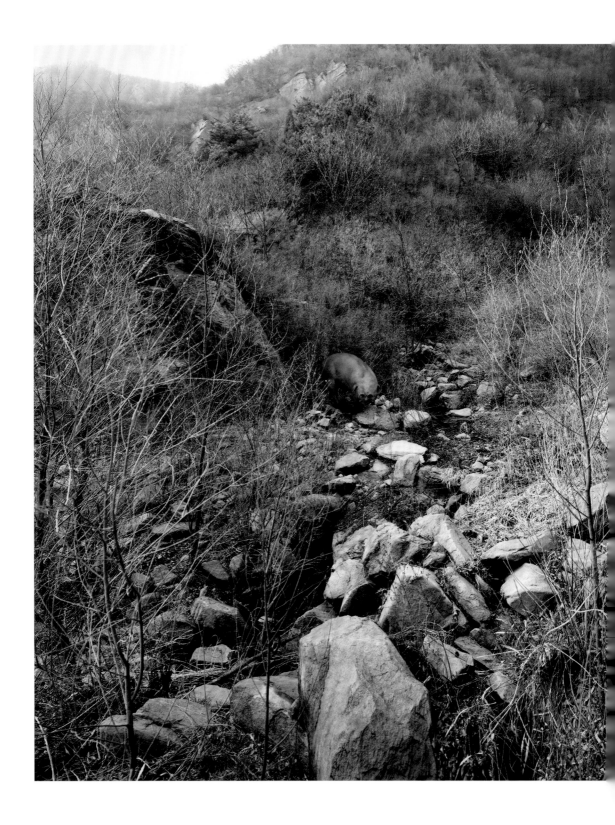

隐舍

# 照片中历史的幽灵

文 / 施瀚涛

　　对于大多数中国观众而言，多少总能从周裕隆的《1912》系列作品中辨认出部分人物，即便有一些不能肯定，但依然能够以一些关于那段历史的叙述中所常用的词汇来界定他们的身份，比如说军阀、遗老、民国知识分子、革命家等。《1912》这个系列的名称当然为我们的辨识行为提供了强有力的依据，正如这些人物所穿着的西服、长衫、军服、礼帽，乃至日本和服，以及满族的辫子，这不正吻合了我们对于那个激荡年代的印象（尽管真正亲历那个时代的观众已经所剩无几）？但同时可以肯定的是，即便遮盖住这个年份，我们的辨认结果也并不会有太大的出入。我们之所以具有这样一种能力，显然要归功于教科书、媒体和电影电视所强制建立起的一系列视觉符号；如果借用查尔斯·皮尔斯对于符号定义所用的词汇，他们是一段革命叙事中的偶像，同时也是那段历史的象征物。

　　艺术家在拍摄这组作品的时候并没有在画面中增加或构建任何新的东西，他所做的只是用我们早已熟悉的服装、道具、妆容来再现一个作为表征的图像。而有所不同的是，这些人物被抽离出了电影情节、教科书或博物馆陈列的叙事语境。于是，那些曾经被裹挟在叙事中的符号被单个地推到了眼前，直接接受观众的审视，观众也得以看到这些曾被用于构建的符号本身又是怎样被构建出来的，比如戏剧性的用光、标志性的服饰、典型的表情和姿态等。艺术家没有破坏或操纵偶像，他只是简单的复制，甚至像是在强化这些偶像形象，但这让观众对于偶像的认知经历了挑战。而对这些符号的挑战最终所指向的必然是对它们所参与构建的那个更大的话语的质疑。再进一步而言，我们竟能如此一致而"准确"地为这些人物找到他们的"原型"，在此不妨引用姚瑞中的话："难道不正是因为我们每个人心中的'心魔'……我们应该面对并对抗的'历史幽灵'？"

　　周裕隆的创作一直得益于他作为杂志的专业人像摄影师的职业训练，在此过程中所积累的资源和经验让他总能找到各个主题所需要的演员、服饰和道具，辅以专业的摄影设备，并实现对最终拍摄效果的把控，这往往是其他领域中的摄影艺术家所不具备的。这样的一种职业背景还赋予了他一个特别重要的能力，甚至说信仰，即试图通过静态图像的构造，特别是人物肖像，来讲述故事和想法——这对于绝大多数视觉艺术工作者来说应该是最基本的手段，在今天却常常被忽略了。然而真正促使他在过去十多年间默默积累出这些精彩的系列作品的最为根本的原因，毫无疑问是他对于历史的兴趣。纵观他的几组作品，他始终在以图像重新审视塑造了一代代中国人的一个又一个历史神话。那些在沙滩上的红军形象隐喻着历史中的荒谬感；《艳阳高照》里的暖昧气氛却掩盖着残酷的社会现实；看似无所指的《五枪》通过对艺术史经典图像的借鉴秘而不宣地坐实其背后历史事件的是非曲直；而在《上苍保佑超级明星》中，这些历史中的偶像和象征性的瞬间都在升腾翻滚的硝烟中显得虚幻而邪恶。在每一个系列里，艺术家的手法都显得颇为轻松幽默，但他却执拗地探索着一些严肃沉重的话题，终于将种种神秘的历史还原为一幕幕的幽灵故事。

《1912》系列

2009—2013

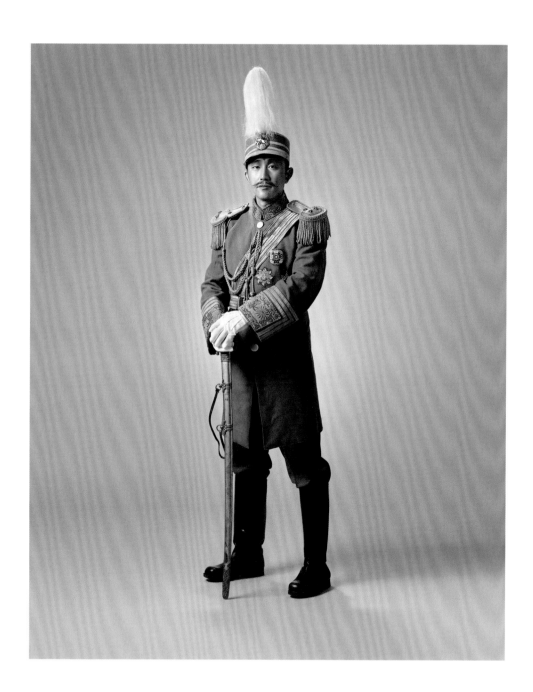

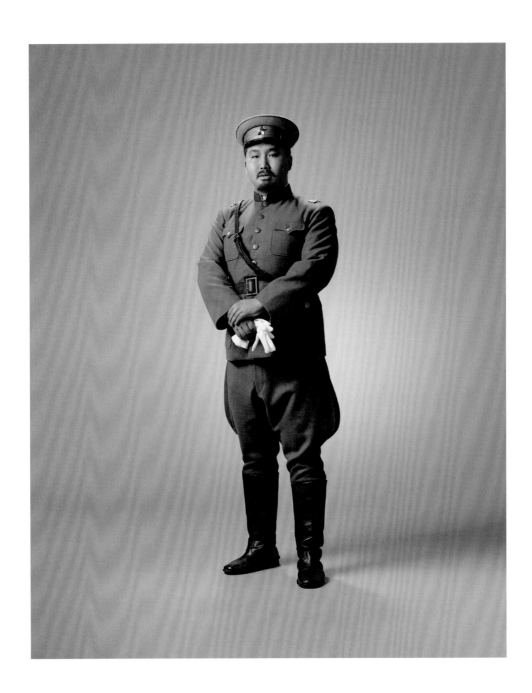

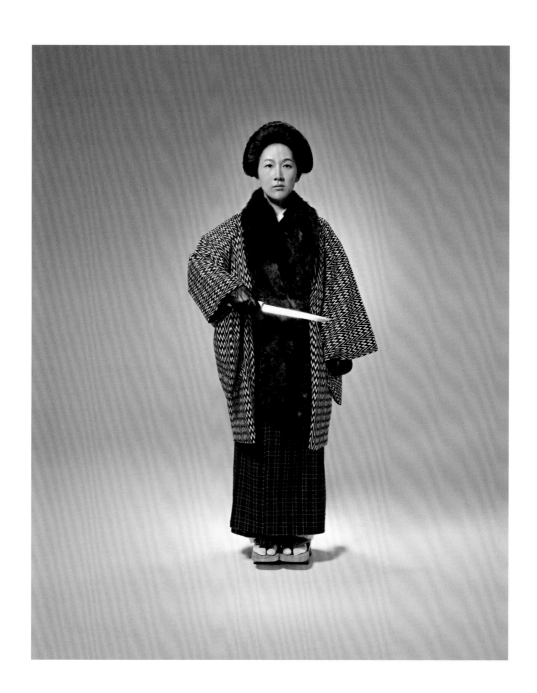

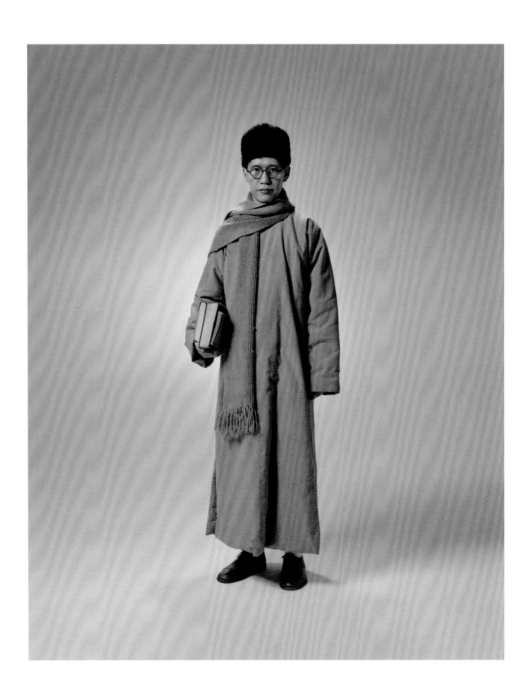

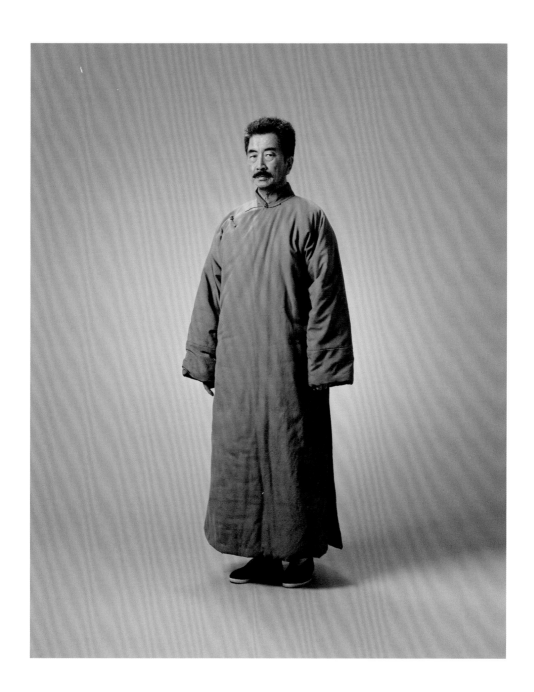

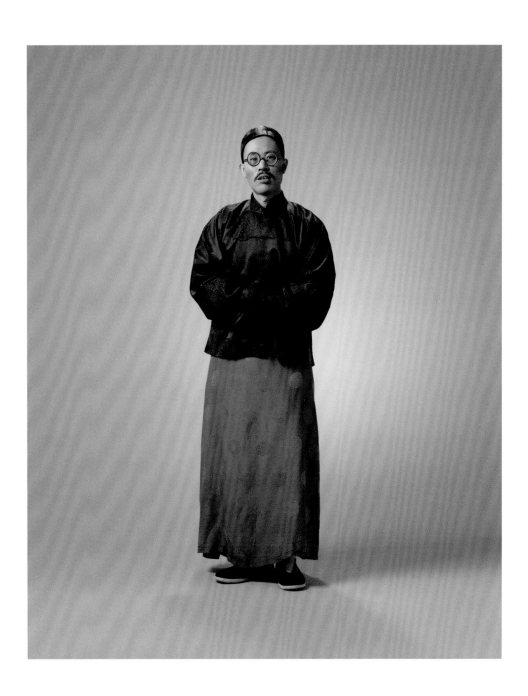

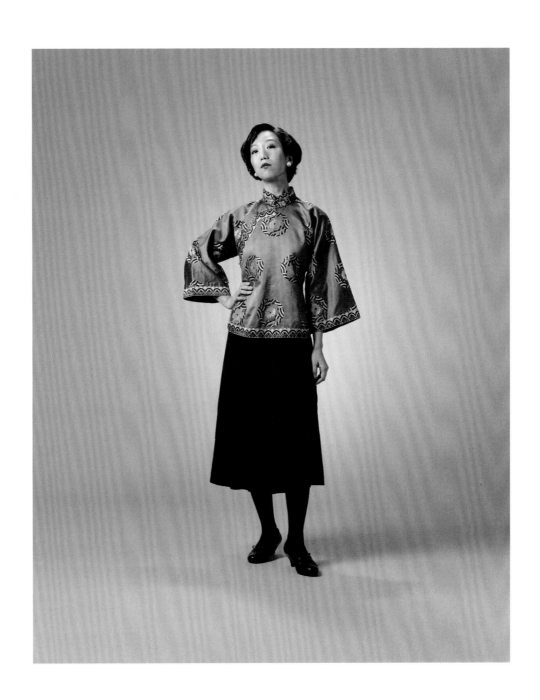

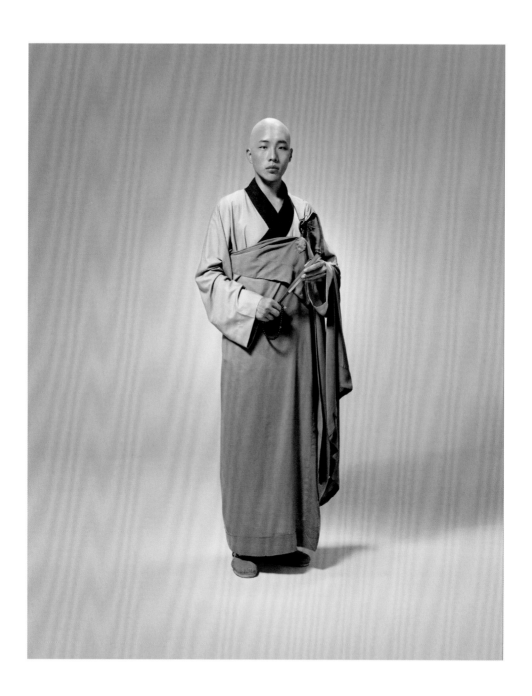

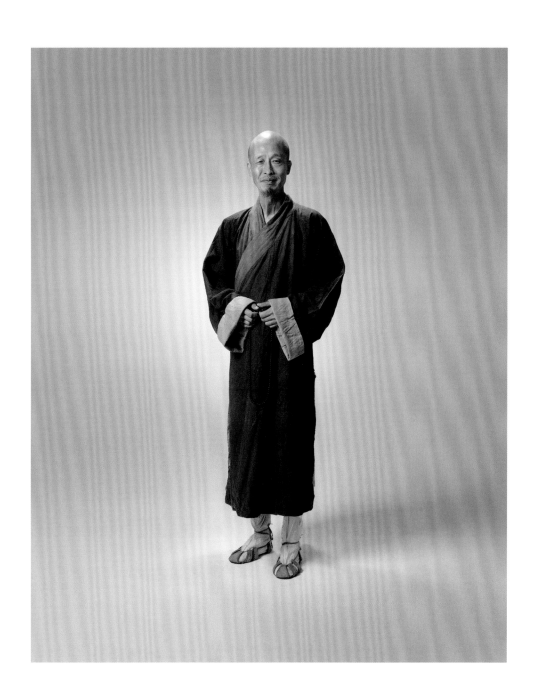

《不死鸟》系列
2011

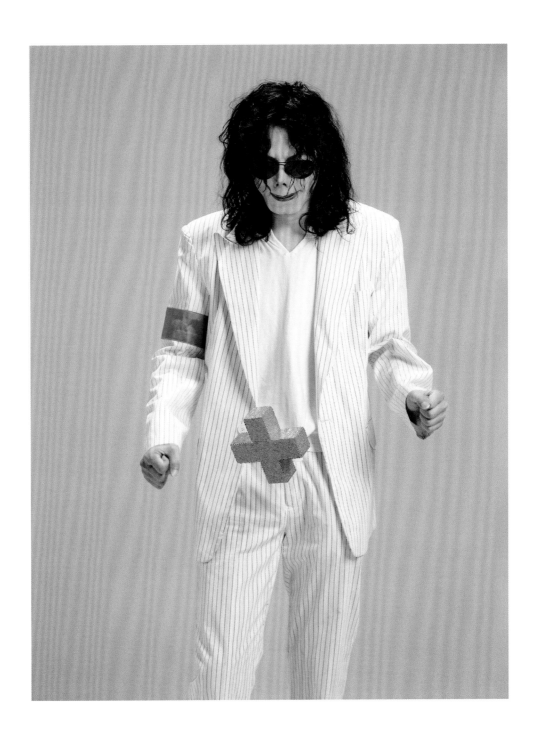

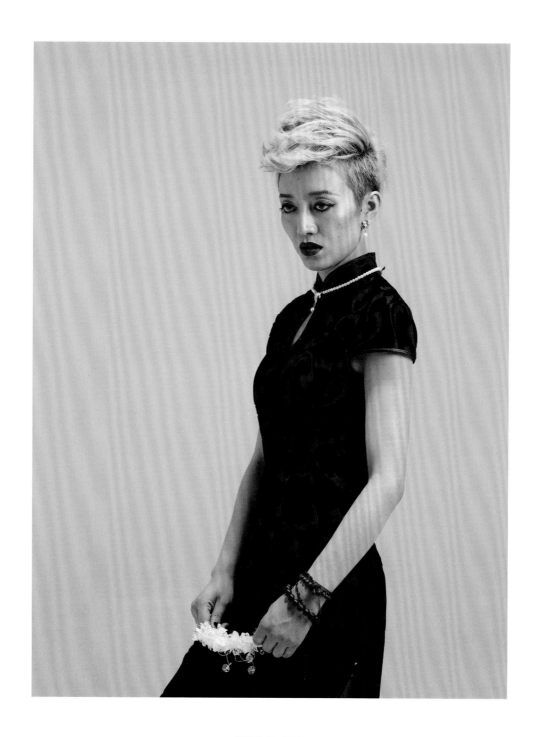

不死鸟 No.1230

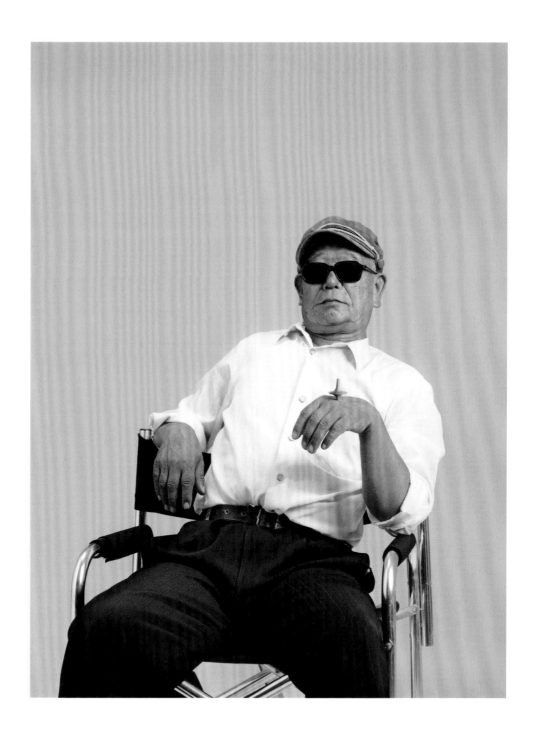

不死鸟 No.93

不死鸟 No.411

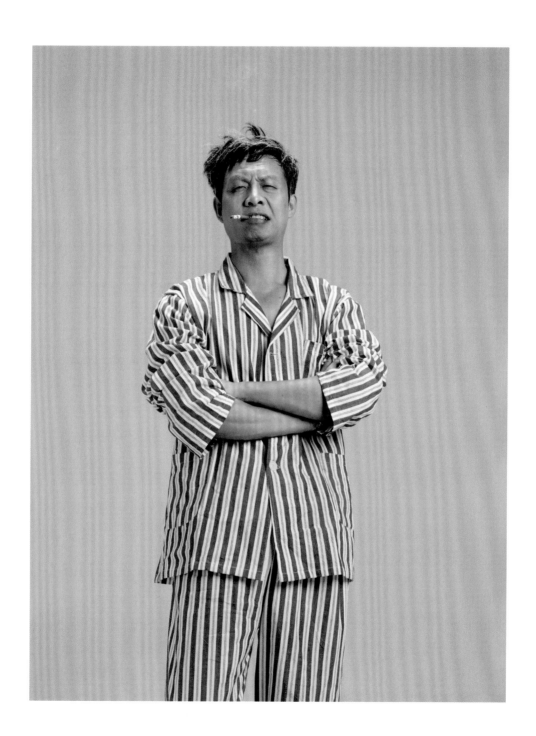

《小河以西》系列

2016

小河以西 No.254

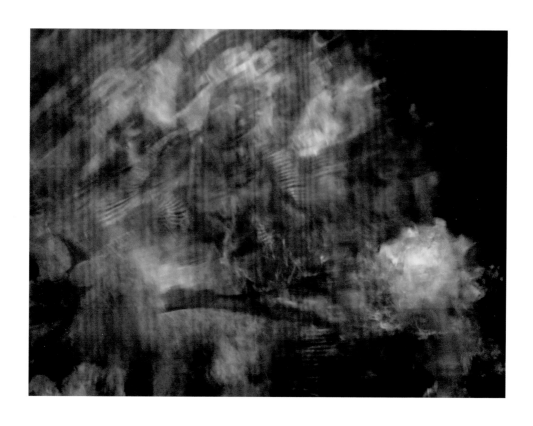

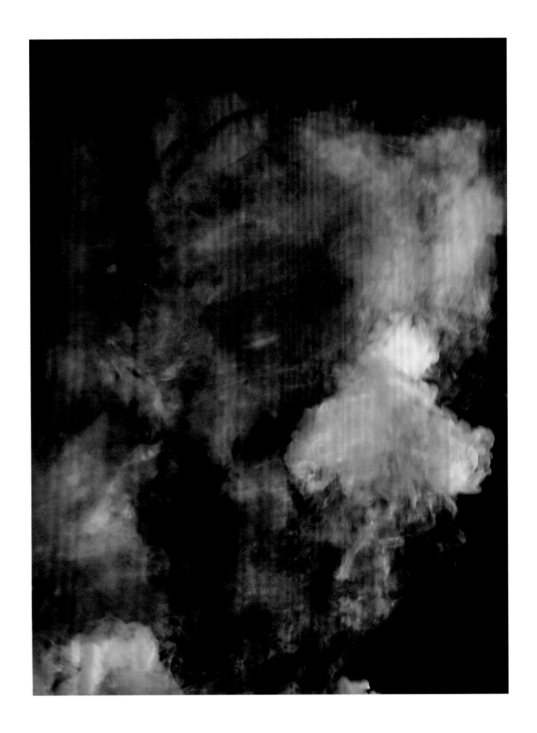

小河以西 No.217

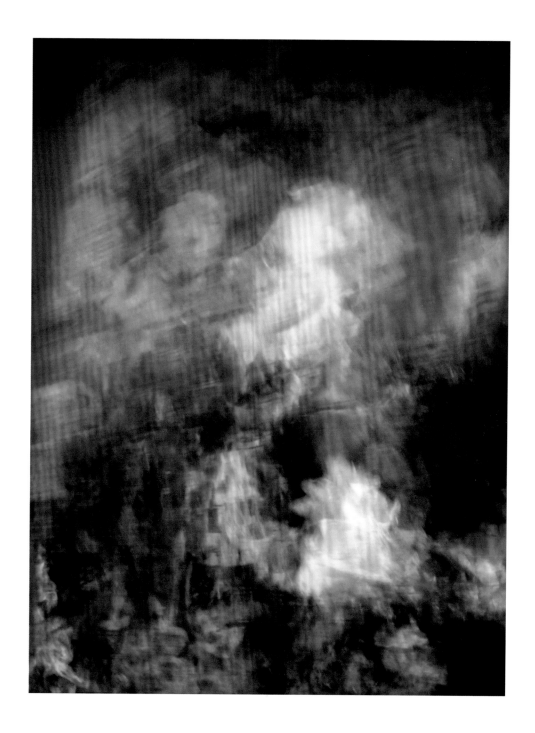

小河以西 No.57

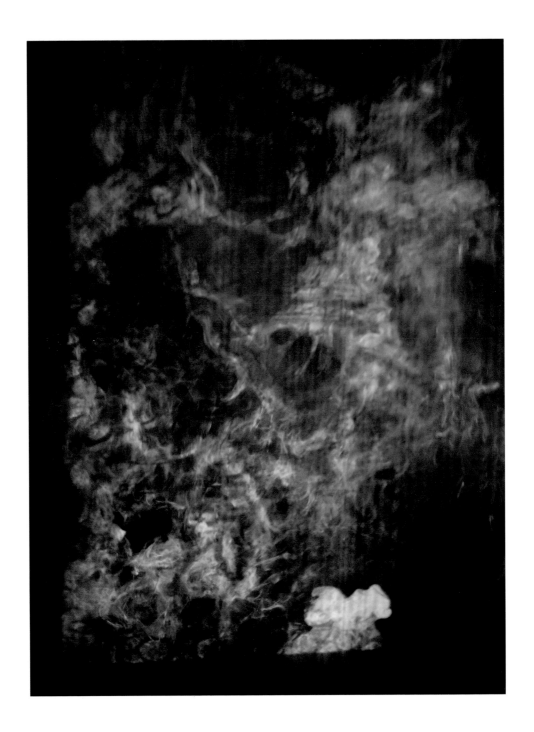

小河以西 No.159

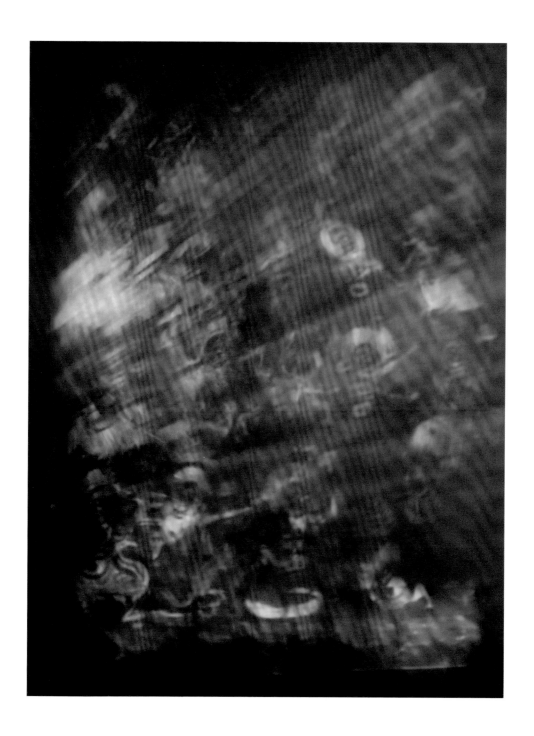

小河以西 No.272

《牺牲者》系列
2016

牺牲者 No.130 （局部）

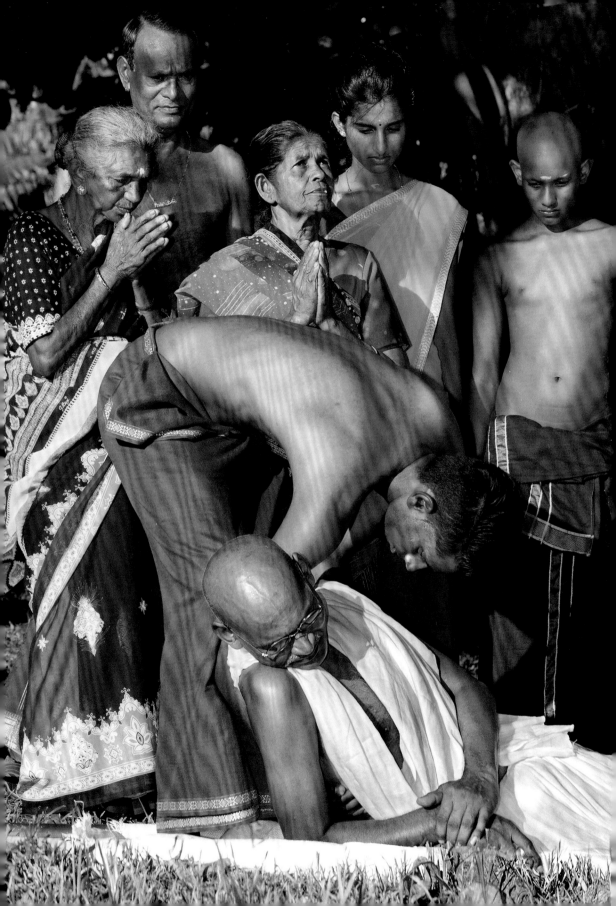

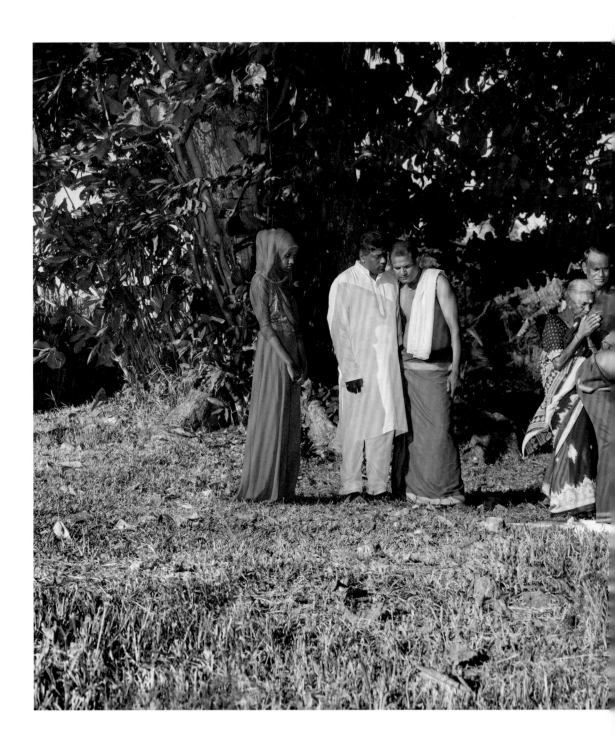

牺牲者 No.130

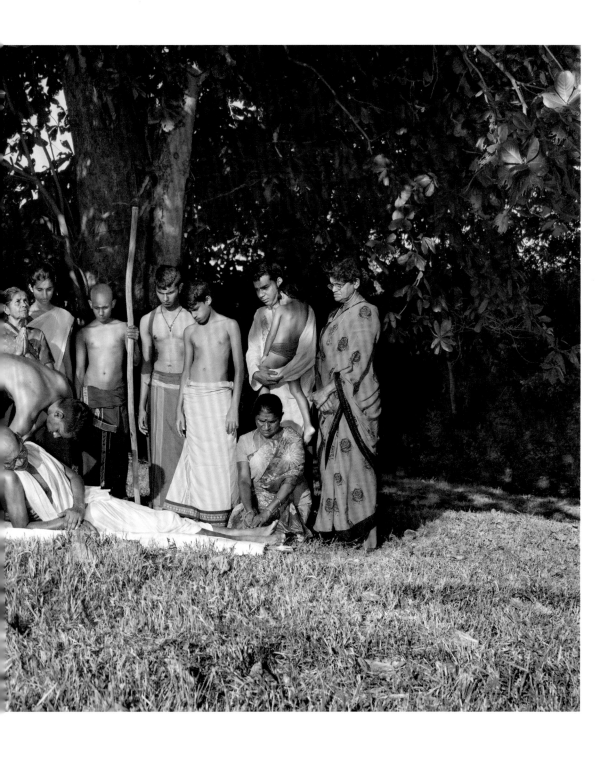

《在流放地》系列
2015

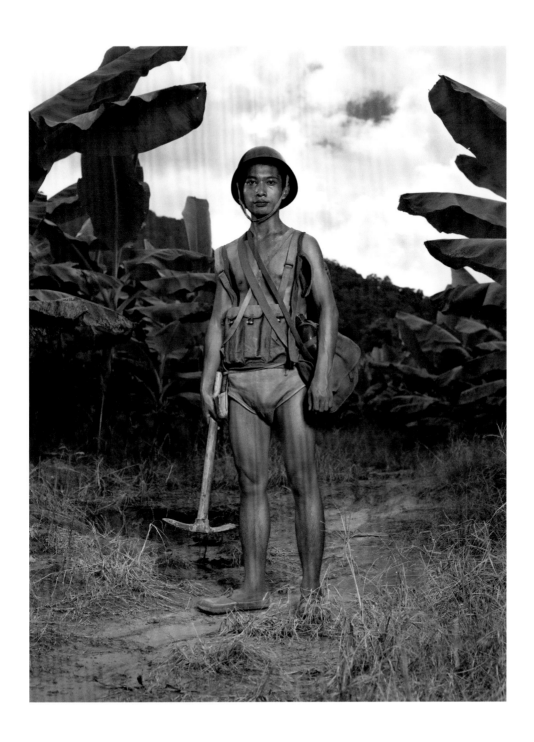

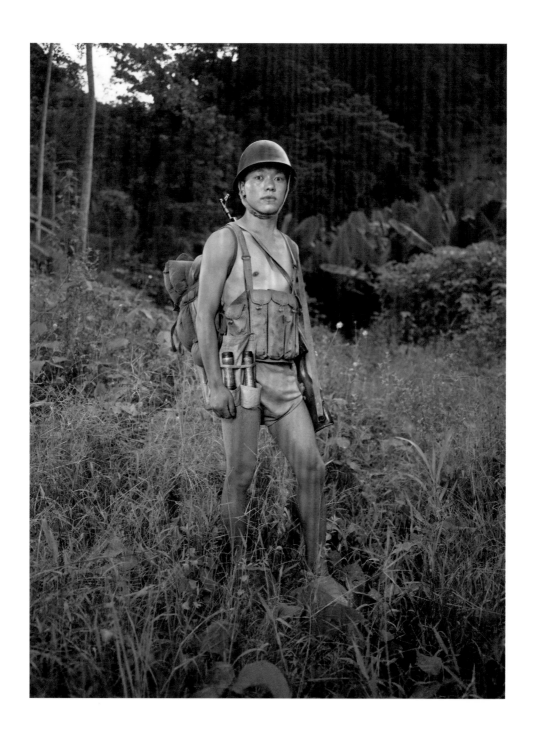

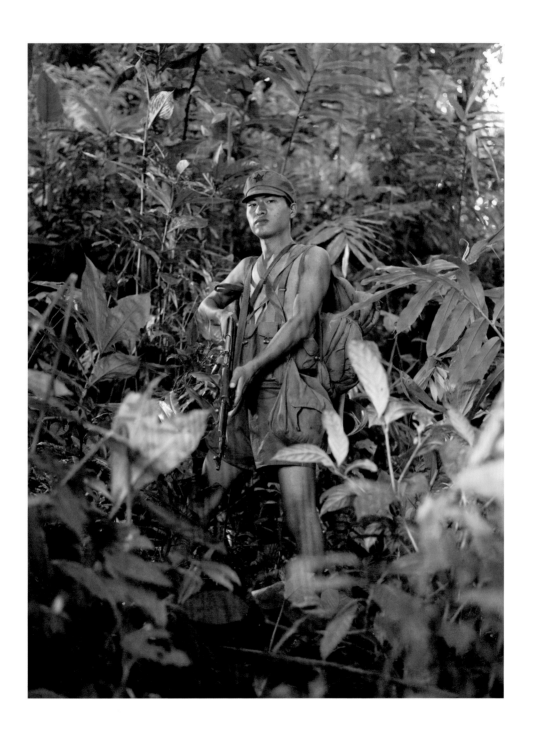

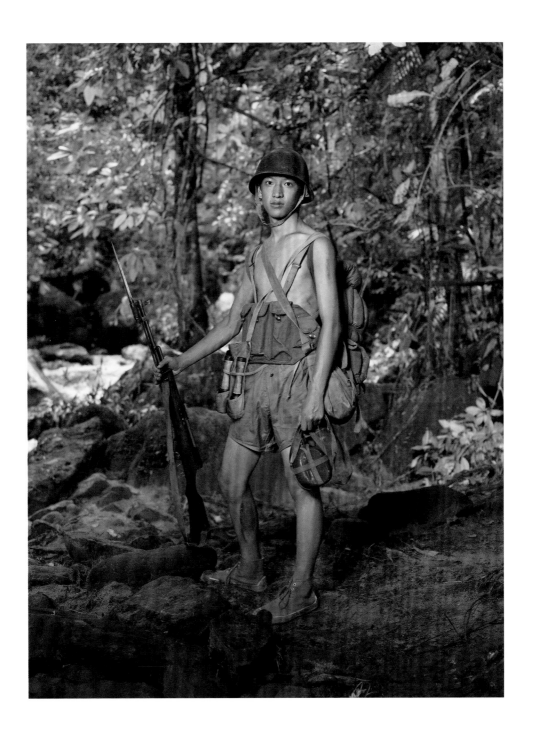

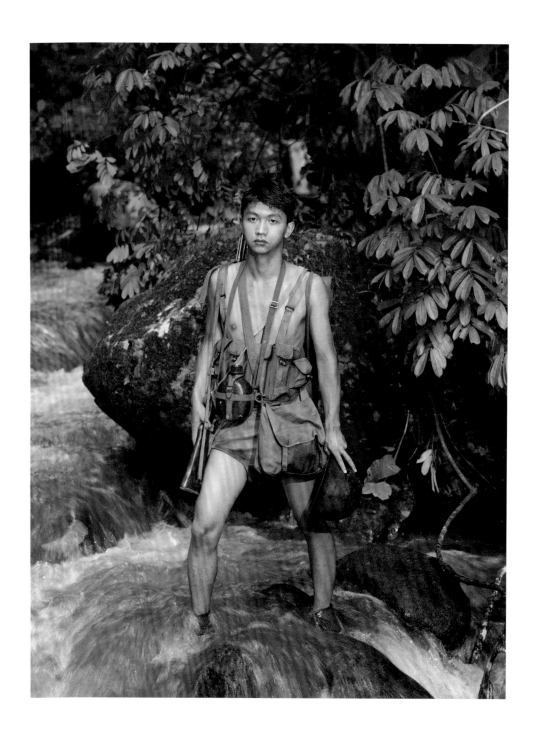

责任编辑：林味熹

责任校对：朱晓波

责任印制：朱圣学

**图书在版编目（ＣＩＰ）数据**

中国当代摄影图录 . 周裕隆 / 刘铮主编 . —— 杭州：
浙江摄影出版社 , 2017.8

ISBN 978-7-5514-1877-5

Ⅰ . ①中… Ⅱ . ①刘… Ⅲ . ①摄影集–中国–现代
Ⅳ . ① J421

中国版本图书馆 CIP 数据核字 (2017) 第 140351 号

**中国当代摄影图录**
## 周裕隆

刘　铮　主编

全国百佳图书出版单位

浙江摄影出版社出版发行

地址：杭州市体育场路 347 号

邮编：310006

电话：0571-85170300-61014

网址：www.photo.zjcb.com

制版：浙江新华图文制作有限公司

印刷：浙江影天印业有限公司

开本：710mm×1000mm　　1/16

印张：6

2017 年 8 月第 1 版　　2017 年 8 月第 1 次印刷

ISBN　978-7-5514-1877-5

定价：128.00 元